零基础绘画实验室

FEARLESS

DRAWING

零基础绘画实验室

FEARLESS
DRAWING

【英】凯莉·雷蒙 著 / 张璎 译

上海人民美術出版社

图书在版编目（ＣＩＰ）数据

零基础绘画实验室：让第一次拿起画笔的你学会绘画 / (英) 雷蒙著；张璎译. — 上海：上海人民美术出版社，2016.1
（创意实验室）
书名原文：Fearless drawing

ISBN 978-7-5322-9562-3

Ⅰ. ①零... Ⅱ. ①雷... ②张... Ⅲ. ①绘画技法 Ⅳ. ①J21

中国版本图书馆CIP数据核字(2015)第153502号

原版书名：Fearless drawing: 22 illustrated adventures for overcoming artistic adversity
原作者名：Kerry Lemon
Copyright©2014 Quarry Books, a member of Quayside Publishing Group
Text©2014 Kerry Lemon
Chinese text©Shanghai People's Fine Arts Publishing House
Copyright manager: Mimo Xu
本书的简体中文版经Quarto出版集团授权，由上海人民美术出版社独家出版。版权所有，侵权必究。
合同登记号：图字：09-2015-497

零基础绘画实验室：让第一次拿起画笔的你学会绘画

著　　者：［英］凯莉·雷蒙

译　　者：张　璎

责任编辑：徐　捷

版权经理：徐　捷

文字编辑：钱吉苓

装帧设计：刘　旻、周　涑、陈　洁、罗小函、宋　浩、张俊珺

技术编辑：朱跃良

出版发行：上海人民美术出版社

　　　　　（上海长乐路672弄33号）

　　　　　邮编：200040　电话：021-54044520

网　　址：www.shrmms.com

印　　刷：博罗园洲勤达印务有限公司

开　　本：889x1194　1/20　6.5印张

版　　次：2016年1月第1版

印　　次：2016年1月第1次

印　　数：0001-3500

书　　号：ISBN 978-7-5322-9562-3

定　　价：49.80元

目录

引言：我爱绘画

每天都能绘画，这实在是太幸运了。

我是一名画家，曾受多家国际客户的委托为它们绘画，其中包括《洛杉矶时报》、日本索尼公司、喜力啤酒、施华洛世奇、《时尚芭莎》杂志、戴比尔斯钻石、西班牙版《ELLE》时尚杂志、英国哈洛德百货公司以及法国巴黎著名的乐蓬马歇百货公司等。

我完全沉迷在绘画带给我的乐趣和力量之中。我每天都会从一张白纸开始创作，并凭借自己的想象画出"一切"。至今，我仍像孩提时代那样热爱着绘画，那些横七竖八的线条、记号笔的涂鸦印迹以及纸上满满的颜料都会为我带来无限的乐趣。我用绘画来探索、勾画和创造真实及想象中的世界，并用自己认为合适的方式去把握它。

绘画是我最愿意做的事情。

每当我告诉别人自己的职业，他们常常会这样回答："我真希望自己也能画画！"但是这个回答里往往夹杂着他们对绘画的恐惧和负担。在教授绘画时，我会特别关注那些对绘画感到紧张的学生。人们总是对绘画充满向往，但除非我们对自己的能力相当自信，否则这只会是一个遥不可及的目标，着实令人遗憾。假如我们渴望学会弹吉他，哪怕基础薄弱也没有关系，只要持之以恒地练习，就能循序渐进，并逐渐取得进步。然而，出于某种原因，我们并没有以这种角度来看待绘画，相反，它被视作为

只有少数幸运儿才能擅长的东西，这是一个大大的错误。

从孩提时代起，我们就开始绘画，享受用颜料或蜡笔在纸上涂鸦的过程，而对于完成的作品，即我们创造力的结晶，却兴趣平平。但不知从何时开始，我们被要求关注作品本身，因为这是绘画努力的结果。我们被鼓励要去准确地捕捉住周围的世界，渐渐的，人们开始以作品和真实世界的接近度来判定个人的绘画能力，这使很多人丧失了对绘画的信心。我们在教室里花费了难熬的几个小时，努力尝试着去准确绘出一盆水果，甚至会用掉无数块橡皮，只为了把它画得"准确"。绘画过程带来的乐趣在你的画纸上转变成了一场把三维世界绘成二维平面的纯粹学术战斗。你的绘画能力不断接受着自己、同学和老师的评判，同时也得到了别人给你的定论。这种环境容易让人停下绘画的脚步，我差点也因此而放弃绘画。

今天，虽然有人评论我的绘画是别具特色，但也包含了许多歪歪扭扭的线条、

巧妙的透视画法和蓄意添加的片段。我会改变我所选择的景象，如，在花卉中添加几片花瓣或减少建筑的层数等。通过绘画，我创造了属于自己的世界，并以此为乐。在绘画过程中，我会不断对绘画对象进行改动和变换。每当我专心绘画时，我就会在画面中加入曲线、条纹和圆点，而这些东西在现实中并不存生。我不是照相机，我的工作也并非只是去单纯地复制这个世界，但我的每幅作品都展示了世界，同时也明确地展示了自我。绘画没有定式，我并不是要让你重复我的绘画，而是希望你能拥有表达的自信和自由，用自己的方式去进行绘画。绘画就如同一个人的笔迹，只有当你接受自己亲手绘出的线条，并探究其绘出的真实（或想象）后，你才能找到前进的道路。

我撰写本书的目的是为了让你再次爱上绘画的过程，发现用铅笔作画时所感受到的喜悦和乐趣。绘画会变成你个人的避风港，让你拥有一个可以躲藏、探索、创造以及仅为自己做事的地方。通过积极地寻找绘画的乐趣（我指的是关注绘画的过程），我们就能经常作画；如果经常作画，作品质量也就会自然而然地得到提升！我希望你能够富有灵感、不断尝试，发现并找回你自己的绘画能力。这种能力会让你与绘画产生一种全新的联系，为你提供一个机会，让你重新认识并欣赏自己独特的线条。

绘画不仅每天都带给我许多乐趣，还彻底影响了我观察世界和周围环境的方式。它赋予了我自由和力量，让我去创造、放松、探索、沉迷以及逃避。能与你分享自己对绘画的热爱和激情，我感到很兴奋。

你好，铅笔

本书将帮助你发掘自己独特的绘画风格，即涂鸦、笔触和圆点。为了做到这一点，我想让你先准备一个工具箱，里面装满了各式的线条，能够让你随意挑选和使用。经过一段时间后，这些线条和作图方式将会让你的作品显示出独一无二的风格。

为了使你的绘画能直接达到这一目标，我精心设计了本书，以帮助你收录你所有的绘画元素。随着章节的深入，这些绘画元素将成为你的阅读记录，并帮助你不断进步。在第一次的历险中，你唯一需要的只是一支铅笔。

各类铅笔的硬度截然不同，从最软的9B（非常软，能绘出粗黑线条）到最硬的9H（非常硬，能绘出浅灰色细线条），其余铅笔的硬度则均界于这两者之间。学生时代，你也许用过HB的铅笔，这是书写的标准铅笔，其硬度正好居中。但对于绘画而言，刚开始时，我建议你使用2B的铅笔，因为它韧性好，能用于创作各种各样的绘画效果。记住，在经济条件允许的情况下，请尽量购买最好的绘图工具，不要挑选大罐的廉价铅笔，而是购买一支真正优质的2B铅笔和一个金属卷笔刀。

请不要仅仅只是阅读一下，而应该在书中的空白处去创作属于你自己的绘画，勇敢地参与进来吧，现在就开始。

是时候开始绘画了。深呼吸，然后拿起一支铅笔……

握笔

首先，我们将探索你的握笔姿势，放心，这很简单，你只需按要求写下自己的姓名即可。自然地握住铅笔，在下方的横线上写下你的姓名。

姓名

接下来，握住铅笔的最上端，再次写下你的姓名。注意，这次你无法像之前那样控制铅笔的角度和用力了，所以笔迹会显得有些歪斜无力。

姓名（握住铅笔的上端）

现在，尝试用非惯用手写下你的姓名。和你平时的笔迹相比，这次的笔迹很可能会显得有一些怪异——歪歪扭扭、无法控制并非常陌生。

姓名（用非惯用手写）

下一步，让我们来观察不同的用笔角度。

首先，准备一支削尖的铅笔，垂直地握住铅笔，写下你的姓名。

姓名（用笔尖写）

接着，把铅笔横卧过来，用平涂出的宽线条写下你的姓名。

姓名（用侧锋写）

这些就是我经常在绘画中使用的技巧。每当我的绘画开始显露出一丝僵硬和紧张，我就会换一只手、调整用笔角度或者改变握笔高度进行描绘，这样线条就会变得更放松且异想天开。通过简单地改变握笔姿势，你就能自由地画出如此多变的线条。但这只是一个开始，在之后的练习中，我们还将继续探索更多不同的线条。

力度和速度

你用铅笔绘图时所使用的力度将对绘出线条的质量和风格起到巨大的作用。无论你是想要去刻画某个物体，还是想在作品里表达特别的情绪，你都要时刻注意自己的用笔力度，从而得心应手地去操控你所绘制的线条。

我的:

你的:

让我们先用力画一条粗线条。握住铅笔，尽可能用力地在纸上慢慢画出一条长长的水平线。

我的:

你的:

现在，再画一条水平线，但这次要加快速度。快速绘成的线条也许不如慢慢画的线条那么笔直，线条的一端还会逐渐变细。事实上，你会发现用笔速度对于线条也起着重要的作用。这些粗线条显得清晰、厚实、色浓、有力、可靠和自信。

我的:

现在，再画一条水平线，但这次要用你能控制的最轻的力度在纸上慢慢画，以画出浅色调的线条。

你的:

我的:

你的:

现在，用同样轻微的力度再画一条水平线，但这次要加快速度。

当快速绘图时，我们很难保持同样的力度，因此也很难画出同等宽度和风格的线条，但这种画法可以为绘画增添别样的风采。这些淡色的线条显得单薄、色浅、平静、柔和且缺乏自信。

我的:

你的:

我喜欢在绘图时调整用笔力度，画出轻重不一的线条。通过对用笔力度的不断调整，所绘线条的风格也会在硬朗厚实以及柔和轻盈之间来回转换。

我的:

你的:

我还喜欢让我的线条充满不确定性。在绘图时，让笔尖接触纸面，然后轻微晃动自己的手，让铅笔在纸面上若即若离，这样就能创作出一条断断续续的、"失而复得"的线条。

我个人总是偏爱绘制这种焦虑不安、断断续续、微妙脆弱的线条。随着我对绘画的信心与日俱增，我必须努力在自己的作品中保留这类线条。

明暗法

明暗法通常是用来描绘光线和阴影的。现在抬头看，试着判断在你的视觉范围内，哪里是亮部，哪里是暗部。这并不简单，因为我们的注意力会受到物体色调和质地的干扰，通过眯起眼睛斜视，你可以消除这些多余的视觉信息，清楚地分辨出物体的亮部和暗部。例如，如果有一盏灯正对着一个足球的左边照射，那么左侧就是最亮的部分，而处于阴影部分的右侧则是最暗的部分。

我常常会用到明暗法来塑造物体的形体，尤其喜欢通过随意添加小圆点来表现阴影，以吸引人们对特定位置的关注，这是我的绘画风格。我厌倦了无休无止的学术课程，因为在课堂上，我们需要不断准确地描绘出物体的光线和阴影。我决定要在作品里同时加入真实和想象的光线及阴影，在遵照真实情景的基础上，再加入想象力。在我认为合适的地方，我会加入光线和阴影。我不是照相机，我要创造属于自己的世界，这个世界既可能接近真实世界，也可能与之截然相反。你可以根据个人需要，用明暗法绘出接近现实或与之迥然不同的图画，结合真实或想象的光线和阴影来创造你所追求的效果吧。

我的：

你的：

画阴影的方法有很多。我喜欢通过绘制不同数量和密度的小圆点来代表暗部及亮部，这也是我要介绍的第一个方法。

从我的图画中你可以看到我画的大小不同的圆点。出于乐趣，小圆点还有空心和实心之分。本书罗列了4种绘制阴影的方法，在每个图例后，我都留出了空间，你可以自己尝试这几种方法，然后再决定你的绘画方法。

我的：

你的：

另一种画阴影的方法是绘制影线。我通常会用密集的平行线来代表暗部，稀疏的则代表亮部。

我的：

你的：

交叉影线能够更好地营造出纵深感。你可以画出垂直、水平以及对角的交叉影线。增添更多不同角度的交叉影线能创造出画面中的暗色调。左图中，我通过调整用笔的力度，分别创作出了所要求的浅线条和深线条。

我的：

你的：

色差能创造出流畅且富有层次的色调。通过调整用笔力度，我们还可以绘出浅灰色和黑色。想要完成深色区和浅色区之间的自然过渡，你就要不断练习，在接电话、上班途中或看电视时，这都是一项有趣的练习，你会发现自己的进步神速。

你好，橡皮

不同于可爱的铅笔，在我的心目中，橡皮一直是错误和修改的同义词，会令人想起作画时的不知所措和暴躁脾气。现在，我对橡皮有了新的认识。在教学中，我看到很多人都喜欢采用一种类似雕塑式的方法来绘画，他们先用铅笔增添深色效果，然后再用橡皮将深色擦浅以提升亮度。这真是一种令人兴奋的绘画技巧，对于努力作画的初学者而言，这能帮助他们摆脱面对白纸的恐惧。

本章将让你认识到橡皮并非只是修改工具，同时它也是另一种绘图媒材。你将有机会同时使用铅笔和橡皮，在画纸上创作出各种线条。随着你逐步读完本书，你会发现自己开始偏爱某些特定的绘画技巧了，这是一个帮助你发掘自己绘画风格的过程。记住，你无需喜欢所有的绘画技巧，但把它们全都尝试一遍却至关重要，因为只有这样，你才能发现属于自己的绘画方法。

我再一次鼓励你要积极地去完成以下的绘画练习，因为只有尝试所有不同的技巧，你才能发现适合自己的方法。当你刚开始阅读本书时，你的绘画工具箱（即你所储存并随时可以使用的绘画技巧）可能是一片空白，也可能已经被塞得满满的了，但如果一直不使用的话，工具就会生锈！通过阅读本书并用不同的技巧来完成每章的练习，你将拥有大量的可供选择的绘画技能。

材料

有大量不同形状、大小和质地的橡皮可供选择。有些人喜欢可塑橡皮，这是一种非常柔韧的长方形橡皮（就如同橡皮泥或蓝丁胶），能够被塑造成圆点、尖端或其他各种复杂的形状，用于在关键部位进行精确修改。我更偏爱柔软的橡皮（而不是比较硬的塑料橡皮），多尝试几款橡皮，你就能发现自己的喜好。现在，请使用你手边的橡皮，不管哪种它都能起到绘画的作用。当你发现自己喜欢的新橡皮时，记得用它来替代现在手边的旧橡皮吧。

苹果

下面我将向你展现我用橡皮作画的过程。我选择用苹果作为描绘的对象，因为苹果的轮廓十分简单，所以对你而言，这也是一个极为容易的开端。作画时，你最好使用4B或6B的铅笔进行描绘，如果没有，也可以用2B铅笔。慢慢画，一步步增添颜色，以免留下突兀的铅笔痕迹。

1. 在画纸上涂色，保持力度均匀，避免留下任何粗糙的笔痕。
2. 继续涂色，直至涂满整张画纸。
3. 用橡皮擦出苹果的轮廓。这一步异常容易，因为苹果是圆的。
4. 用铅笔围绕白色的边缘加深颜色，完成从深色边缘到中度灰的过渡。
5. 用橡皮擦出苹果枝梗的位置，然后再用铅笔在苹果上加深阴影。记住，要在苹果边缘的暗色和背景的暗色之间留出一道狭窄的白色空间，以免你的苹果和背景混为一体。
6. 用橡皮擦出更多的白色效果，并用铅笔增添灰色调，直到达到你满意的效果。在这幅作品中，我还在苹果表面画上了一些斑点，从而增加了苹果的清晰度和细节。

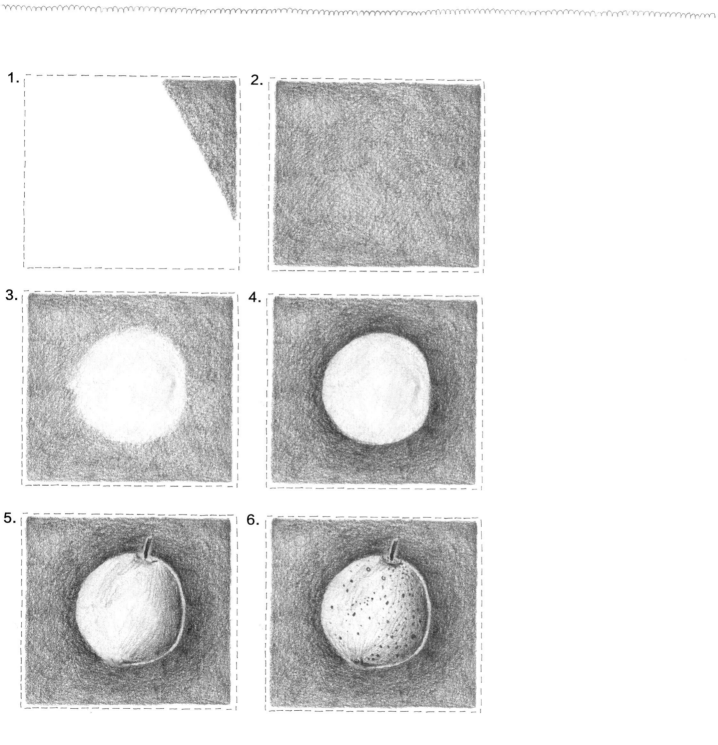

1.

2.

3.

4.

5.

6.

<u>练习</u>

好了，现在轮到你画了，在本页中练习明暗法（或者，你也可以用自己手边的画纸来完成这个任务，然后用胶水粘在书上）。如果不想画苹果，你还可以尝试画任何其他的物品——马克杯、牙刷或鞋子。首先，画出柔和的灰色背景以供橡皮擦出图形。用统一的力度，慢慢仔细地涂色，然后再擦出大致的形状，接着增添或擦去所绘物体的细节和色度，直到你获得自己满意的效果。

小贴士

◆一旦绘画完成，记得要喷上便宜的发胶，为画作定型，以免弄脏画面。

◆此刻，你无需担心你完成的画作是否令人满意，记住你只不过刚入门！不要对自己过于苛求。牢记：只要勤加练习，就会熟能生巧。

◆本章探究了绘画的色调渐变，第一章则主要是和线条相关。或许你已经在众多绘画技巧中找到了自己的最爱。我更喜欢线条，但也喜欢在绘画中引入色调渐变来增添画面的乐趣和反差。

绘制图案

我爱图案，因为它能激发我的创作灵感。在我所有的绘画中，我都会加入图案，甚至还会在原本没有图案的地方发明新的图案。在绘画中构建图案部分会让你陷入冥想，这是一个令人放松、不断重复且简单易懂的事情，它会让我彻底沉醉于自己的创作之中，并且完全忘记时间！对我而言，绘制图案就是一场游戏，我发现它最接近涂鸦，是打发时间的不二选择。图案让我的作品更富想象、更有创意，也更具个性。

每天，我们都会被大量充满灵感的图案所围绕，环顾四周，砖墙、编上辫子的头发、镶木地板以及家中和衣柜里的纺织品，每一件物品都布满了图案。现在环视你所在地点的四周，寻找你周围的图案吧，它一定会让你眼花缭乱。因为我每天作画，所以寻找图案对我的观察方式产生了巨大的影响。我开始仔细观察这个世界，在探索图案之旅中，我注意到了屋顶的瓦片、蕨类植物上的叶片或者衬衫上的条纹，这些都蕴藏着丰富的图案元素。当你开始经常作画，你会渐渐喜欢上观察物体纹理或光影的，相信我，你一定会改变自己观察世界的方式。

本章就像是一场游戏。我会先提供给你几个想法，让你开始这场图案游戏，然后你就可以用自己的想法和图案来填满后面的页面了。本书将成为你的秘密基地，你可以在这里记录下自己所有的绘画实验，并随时回顾以前的画作。现在，开始涂鸦吧！

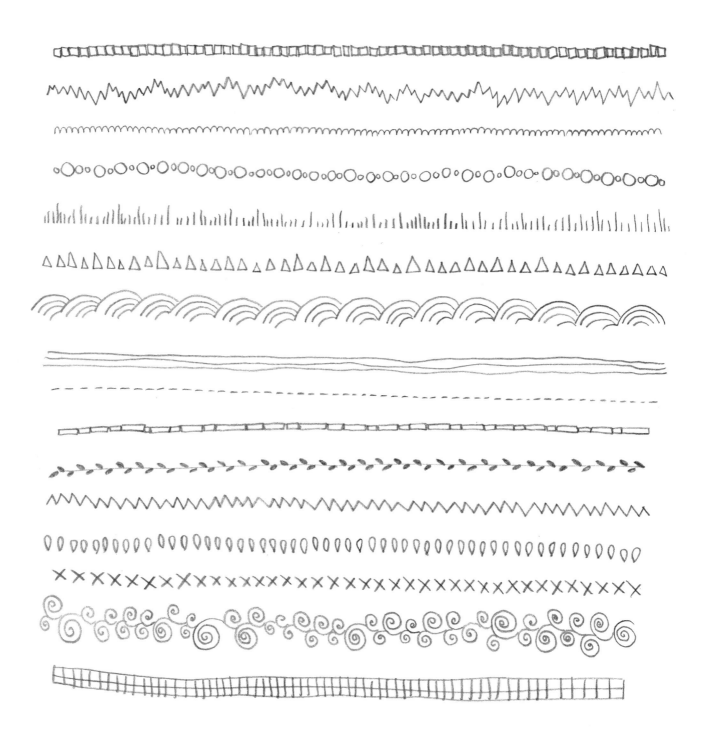

图案练习

在本页上练习各种图案的画法吧。如果你用到了色铅笔，那么这次练习将变得更加有趣！记住，要把卷笔刀放在手边，以便随时将铅笔削尖。

当你在开会、打电话或看电视时，都可以练习下列图案的画法。渐渐地，这些不断重复的图形和图案就会填充到你的绘画创作中去了。

圆圈

漩涡

条纹

Z字形条纹

格子

波浪

三角形

正方形

犀牛

我在游览英国南部的一家动物园时，画下了这头犀牛。那天很冷，所以我一完成犀牛的基本轮廓，就立刻撤退，钻进一家咖啡馆。在那儿，我在犀牛的轮廓里，添加上了好看的、充满想象的图案。在我的脑海里，并没有预先想好的图案，而是一边喝着热巧克力，一边慢慢画下来的，直到把整个犀牛都画满。

当你完成本书中的绘画练习时，留意并记录下你身边各种有趣的图案——例如，画下木桌表面的纹理、毛衣的织法或松果的鳞片。如果你觉得本书体积过大，不方便携带的话，你还可以准备一本小型的素描簿，纸片或收据背面都可以。重要的是你每天能抽出一点时间，真正地去观察周围的世界，享受创作小型绘画或涂鸦的过程。在一本素描簿里记录下你的各种图案，为日后的创作提供更多灵感。

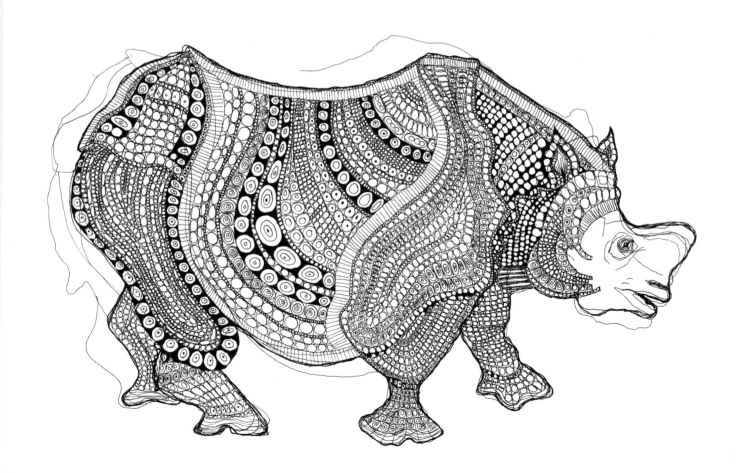

现在轮到你来画图案了。首先勾画出犀牛的轮廓，然后用图案和形状涂满它的身体。

小贴士

◆ 首先，在犀牛的基本形状里画出几条结构线。

◆ 然后，把犀牛庞大的身体分割成小块，这样能使图案绘制更容易。

◆ 重复绘制不同的图案，以分隔出各个区域。例如，我重复画了一行圆圈图案，用于明确犀牛的肋骨位置。

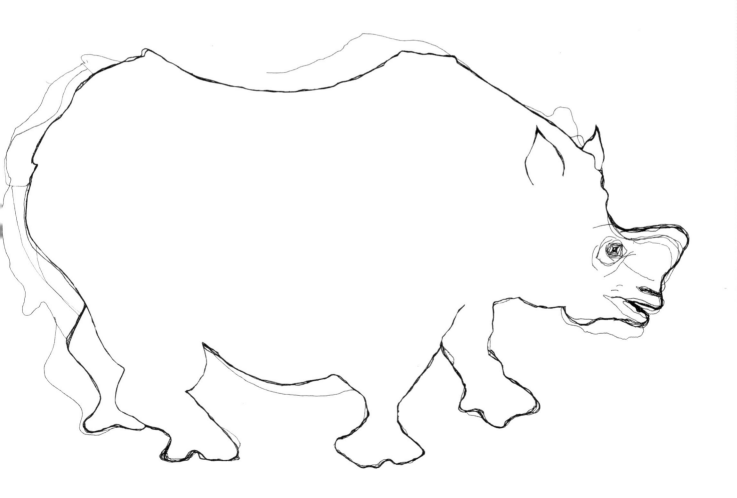

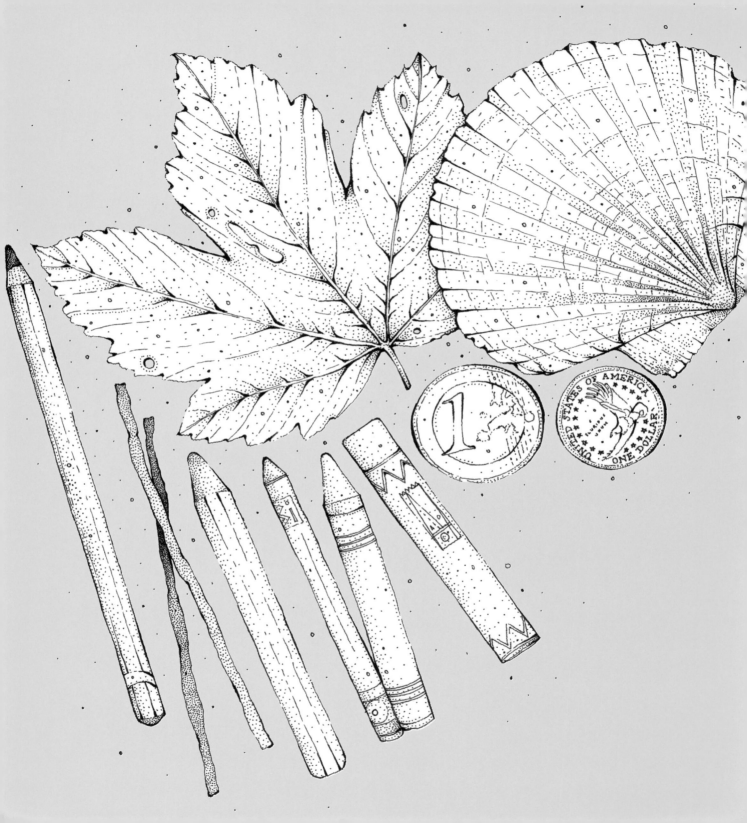

创作擦印画

擦印画实质上就是"拓印"的流行说法——先将纸张紧覆在物体上，然后用铅笔、蜡笔、炭笔或粉笔在纸上不断来回地摩擦，以重现物体表面的纹理。擦印画是版画的入门，因为它操作迅速且只需要准备几个基本的绘画材料就可以开始了。

这种绘图技巧有着悠久历史（请查阅画家马克思·恩斯特Max rnst），在我们寻找各种创作方法时，这种画法的确是一件富有乐趣且别出心裁的方式。擦印画为像我这样，特别喜欢物体纹理和图案的人，提供了一个机会，让我们能获取一种归属感。旅行时，我总喜欢在素描簿中加入拓印，因为它的确能让我带回一些旅行中的可以留作纪念的东西，例如，西班牙巴塞罗那的具有纹理的混凝土人行道、美国新罕布什尔州的绿树以及法国巴黎大桥的栏杆。这些擦印画都能让我立刻回到我去过的地方，它们比拍下的照片或购买的纪念品有用得多。

你会爱上擦印画的，这会让你开始凭借纹理对周围的事物进行评价，并让你通过触觉和分析每件物体所能提供的印痕，进行更为细致的观察。你最好准备一个文件夹，用于收藏你所有的擦印画，因为你不知道什么时候就会用到那些纹理。注意要在每幅擦印作品的背后写下其题材以及完成的时间，这样，如有需要，你就能重新进行创作了。

材料

蜡笔

蜡笔是最合适绘制擦印画的工具。蜡笔通常由染过色的石蜡制成，因此蜡笔能整洁稳固地把物体表面纹理拓印到纸上。我发现对于大张的擦印作品，蜡笔的笔尖有点小，所以我往往会撕下裹在蜡笔笔杆上的那层纸，然后再用其侧面进行绘画。

蜡笔拓印

石墨软性铅笔

石墨软性铅笔（6B~9B为宜）能绘出一张既整洁又令人满意的擦印画。由于铅笔的笔尖太小，所以我更喜欢用粗短的无木石墨铅笔或石墨条进行擦印。你可以在任意一家美工材料店（或美工网店）买到这些材料。对于大幅擦印画而言，色铅笔太硬，但如果要拓印小物件，例如硬币，却非常合适。

石墨铅笔　拓印

炭笔

木炭由缓慢燃烧的木头生成，而炭笔则是用木炭制成的绘图媒材。其特性是软和脆，并且非常容易弄脏画纸。每次使用炭笔绘画，我全身都会沾满这种东西。我比较偏爱藤炭笔，这种炭笔通常由柳木或椴木制成。我还喜欢使用扁扁的黑炭条，这种炭条略有弧度且粗细不一，关键是，我能接受伴随炭条所带来的脏乱。你也可以购买内含粘合剂的炭笔，这种炭笔不易碎裂。当然炭铅笔也是不错的选择，扁平的炭条被嵌入到木头之中，更适合绘画使用——你可以根据自己的喜好进行挑选。

炭笔拓印

软性粉蜡笔拓印

软性粉蜡笔（粉笔）

软性粉蜡笔——纯粹是被制成了短棍状的、含有黏合剂的有色粉末——基本上等同于供艺术家使用的"街头粉笔"，它能绘出一组组令人眼花缭乱的美丽阴影。

油性粉蜡笔拓印

油性粉蜡笔

油性粉蜡笔也是短棍装的，同样以有色粉末为原材料，但由于其中添加了油性黏合剂，就能制成颜色浓郁、黄油状的粉蜡笔。油性粉蜡笔的质地比蜡笔柔软，但颜色却比蜡笔浓郁。

房屋四周的擦印画

现在就利用机会去探索一下自己的家吧。带上一叠打印纸和各种不同的绘画工具，开始拓印让你目光停留的东西。带图案的墙纸、厨房的地面、木料、瓷砖、天花板、散热器、沥水板、家具和雕刻都有着很好的表面纹理。打开柜橱或清空你的口袋——试着拓印滤锅、叉子、钥匙或硬币。

现在，挑选你最喜欢的物件擦印，然后把擦印画剪下来贴在这里。记录下你使用的绘画媒材（是蜡笔、粉蜡笔还是铅笔）以及你所拓印的物体（是硬币、铺着地砖的地面还是带绒面的精装书）。

小贴士

◆用铅笔、炭笔或粉蜡笔创作完成擦印画后，不要忘记在画面上喷上便宜的发胶，为画作定型，以免被弄脏。

◆许多不同的绘画媒材都能用来创作擦印画。本章所选用的画笔都是黑色的，但是记住你能选择任何你喜欢的颜色。

◆在你打算购买一整盒绘图用笔之前，建议可以先买一支该类型的铅笔、蜡笔、炭笔或粉蜡笔试用一下。

户外擦印画

现在，带上一叠打印纸和各种不同的绘画工具到户外去冒险吧。探索一大片树丛，观察不同树种的纹理。让树叶的背面朝上，露出叶脉，然后开始创作精美的叶片擦印画。除了大自然，窨井盖、水泥地面、砖石墙、钥匙孔和邮筒都等着让你去拓印呢。

回家后，把你的擦印画铺开，看看哪些是你的最爱？哪些是你的成功之作？把它们剪下来贴在这里。此外，记录下你所使用的绘画媒材以及你所拓印的物体，这样你就能轻松地再现这些纹理了。

继续创作擦印画，并写下你打算拓印的新纹理和新
场所。记得随时在包里装上一支蜡笔和几张画纸，
因为你不知道完美的纹理会在何时出现，正等着你
去拓印。

小贴士

◆ 当你在户外创作擦印画时，记得带一个单肩包或剪贴板来存放你的画
作，因为很快你就会发觉自己的双手拿不下了。

◆ 上网查阅画家马克思·恩斯特的相关信息，探究他的绘画技巧。

制作剪纸画

我们正在不断探索绘画的定义，这意味着我们能使用任何媒材来绘制图形，甚至是用剪刀。有一点非常重要，那就是你需要尝试各种各样的绘画技巧，然后从中找出一种或几种适合你的方法。

法国著名画家马蒂斯（Matisse）毫无疑问是用剪刀作画的大师之一。虽然他生命的最后4年是在病床上度过的，但他用大张的彩纸徒手剪出了色彩鲜丽的影像，创作出了自己标志性的作品。这种技术，如同其他绘画技巧一样，需要不断练习。只有经过长时间的练习，你才能让你的眼睛和双手协同工作。不过让你擅长某种技巧的唯一方法就是开始尝试它。我们要开始真正喜欢整个作图过程，并享受剪刀裁剪纸片时发出的声音和带来的感觉。请不要过于担忧最终的成品，也不要对自己太过苛刻，保持耐心，明白失望和成功都是你绘画历程中的一部分，尝试一下这种绘画技巧吧。

用剪刀作画是一项重要的练习，因为它能真正让你观察到物体的轮廓。你需要两把剪刀，一把大剪刀用于快速剪纸，一把小剪刀（剪指甲的小剪刀或类似的剪刀）用于剪出作品的细节。如果你有彩纸，就用它来创作剪纸画；如果没有，就准备几张大纸，随后用石墨铅笔或色铅笔再为其涂上颜色。

形状练习

现在，我们可以开始了。记住你要徒手剪出形状，这意味着你不能先把图案画在纸上。深呼吸，然后开始剪。如果剪出的形状歪斜不平，也没有关系，因为这正是用手而不是机器创作的魅力所在。试着剪出我放在这里的作品，然后把你的作品贴在它们的边上。从绘画大师马蒂斯那里获得灵感，尝试剪出圆圈、正方形、三角形、 Z字形和波浪形。

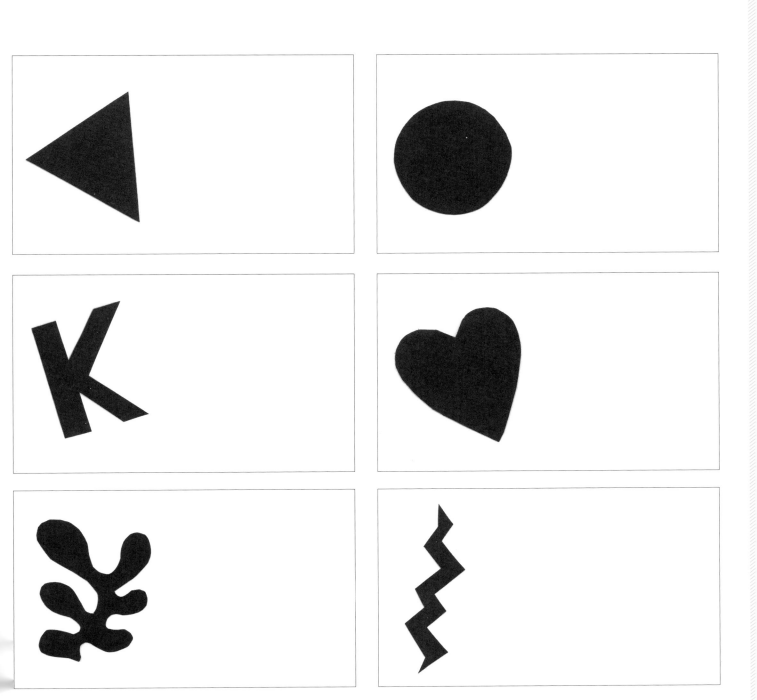

树叶

在这儿，我剪出了一根树枝，并剪出了上面的树叶。我希望你能剪出一些树叶，然后贴在我的树枝上，这些树叶可以和我的树叶形状相同，也可以完全不同。最终，这根树枝会变身成什么样子呢？

小贴士

◆在粘贴之前，先把你剪出的形状存放在一个杯子里。这是因为很快你的书桌上就会堆满剪纸，你会找不到你所需要的形状。

◆在粘贴之前，花一点时间调整这些形状的位置（即本页所有树叶的总体布局），直到你满意为止，再用胶水把它们分别贴好。

制作拼贴画

本次要探索的绘图技巧并不复杂，只是将旧报纸和影像通过裁剪及粘贴来创作全新的图画。在上一章里，我们已经尝试了用剪刀来作图，本章我们将以目前所学到的一切为基础进行整体创作。你所需要的只是一些胶水。我使用白色PVA胶水（埃尔默牌白胶），因为它可以洗掉，且黏性很强。

拼贴画会把你变成一个收集癖——你将开始搜集各类报纸、卡片和塑料，并把这些废弃物变成艺术品。现在，拿起一只旧鞋盒、旧纸袋或旧纸板箱，你也可以在屋内搜寻其他任何合适的扁平材料。以下物件都值得一试：

● 普通包装盒及包装纸
● 礼品包装纸

● 信封
● 手写目录和清单
● 贺卡和明信片
● 杂志和报纸
● 收银条
● 旧书
● 日历
● 地图
● 票根（车票或电影票根）
● 墙纸样品

除了收集这些纸质材料，你还可以再增添一些"自制纸张"，例如撕坏的旧画作、用颜料或色铅笔涂过色的彩纸及你以前的擦印画作。

小鸟拼贴画

在这个练习中，我希望你能在树枝上拼贴出更多的小鸟。

继续搜集拼贴材料吧。我会根据颜色对拼贴材料进行分类，然后再将其储存在文件夹中，以便能够准确地找到所需的拼贴材料。旅行时，我非常喜欢保存和收藏票根、照片、明信片以及宣传手册，因为把这些材料加入到我的拼贴作品里简直太美妙了。

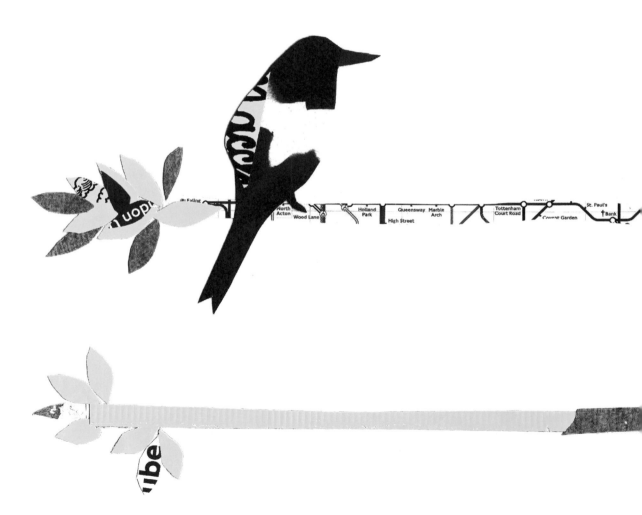

小贴士

◆你可以徒手剪出自己的小鸟，再贴在树枝上，也可以先画出小鸟的剪影，再以其为模板，剪出自己的小鸟。

◆你可以在拼贴画上画出剪刀剪不出的太小的图案，例如小鸟的眼睛、喙或尾巴上的羽毛。

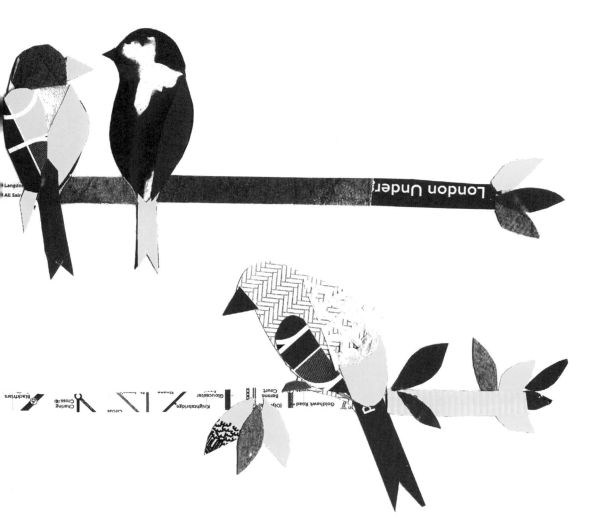

你好，画笔

由于用画笔创作会更具有表现力，因此很多人都喜欢用画笔进行绘画。我用印度墨水完成了本章的实验，这是一种浓厚的液体媒材，买下一整瓶也不贵。 印度墨水的确会弄脏画面和衣服，所以绘画时你要加倍小心，先把自己的衣袖卷起来并保护好你的工作台。

如果没有印度墨水，你也可以用以下物品代替：

- 水彩颜料
- 瓶装墨水
- 儿童用广告颜料
- 一杯冷的特浓红茶或咖啡。

此外，你还需要准备一支画笔。本章中所有的图形，都是我用4号圆头画笔完成的。请不要购买那种廉价的画笔套组，只买一支质量好的画笔（4号或类似规格）即可。好好护理你的画笔，每次使用后都要记得仔细清洗，并用手指将画笔上的软毛梳理整齐，然后晾干。

在本章之前，我们已经讲了许多用铅笔绘画的技巧，但当我们用画笔作图时，绘画效果看起来却是截然不同的，真是妙趣横生。许多艺术家喜欢用画笔来描绘美丽的大自然，这肯定和用石墨铅笔在画纸上绘图大相径庭。

练习用画笔作图

和铅笔相比，画笔能绘制出更多变的图形。

我的：

你的：

让我们先开始绘制简单的线条。调整运笔速度，绘制直线或波浪线，你可以尝试任何你喜欢的线条。花一点时间来探索用画笔在纸上绘图的感觉。

我的：

你的：

画细线条时，要垂直握笔且力度要轻，然后逐渐增加力度来绘制粗线条。如果要画一条粗细不同的线条，还可以在绘制过程中不断调整自己的用笔力度。

我的：

你的：

握住画笔，沿半圆形、轻微地移动手腕，就可以画出一个个小的弧形了。

戎的：

使画笔的笔尖触碰画纸，然后迅速提笔，这样就可以画出火焰般的条状了。

示的：

戎的：

如果想要绘出小圆点，那就要垂直握笔，让画笔的软毛笔尖点到画纸上。若要绘出较大的斜点，则可以加大握笔力度，然后再改变画笔的绘画角度。

示的：

戎的：

当画笔上的墨水快要用完时，笔头会呈现出半干的状态。这时，你可以用仅剩的墨水在较粗糙的纸面上作图，绘出干笔画。

示的：

用画笔绘出大写字母

在这个练习中，我用了很多之前用画笔绘制过的图形来画我名字的首字母。用我们所学过的图形，在51页上画出你名字的首字母吧。当然，你也可以自己用画笔创造出更多的图形。

继续用画笔创造属于你的图形。如果你喜欢这个绘画技巧，可以再多收集几支画笔用于日后的创作。我拥有几支大小不同的旅行用画笔，每当我离开工作室，我就喜欢用它们作画。这些笔妙极了，因为它们设计独特，带纤细软毛的笔头还可以被折叠进笔杆中，这样在放进包里时，就不会损坏笔头了。我还有一支储水笔，塑料笔杆中可以装满墨水或其他颜料（我常常在我的笔杆里装满咖啡！）。使用这种画笔时，你只要轻轻挤压笔杆，墨水就会流到笔头，这样你就能轻松地开始创作了。这些画笔简直太神奇，外出时我无需携带过多的绘图媒材，只需带上这些笔就足够了。

创作一笔画

本章我们将探察如何绘制一笔画，即绘画时画笔不能离开画纸，这听似简单，却是一项真正的挑战。你必须一直用力握着铅笔，直至绘画结束，且整幅图画只由一条线组成。这意味着你需要对自己如何用笔围绕画纸移动深思熟虑，因为你每折返一次，画纸上就会多出一条新的线条。

用这种方法作画是一种深度的感官体验，因为你需要集中精力去描绘物体的轮廓。在绘图时，为了到达画纸的不同地方，你会爱上圆圈和Z字形，并创作出更多的细节。记住，你可以通过加大用笔力度来强调某些部分，使它们更加清晰，同时淡化其他部分。与使用具有自己特色，但并不连贯的线条作画相比，这种技巧更能激发独特的个人绘图风格。

有时，我会对迫在眉睫的最后交稿日期深感焦虑，这种不安的情绪会表现在我的画作中。事实上，我可以从所画的线条中看到自己承受的压力，因为线条会显得僵硬、紧绷。每当这时，我就会尝试绘制一笔画，这能让我感到放松，并逐渐进入状态。一笔画让我再度开始享受绘画的过程。

现在，握紧铅笔，开始创作你自己的一笔画吧（把橡皮放进抽屉里，在本章中你禁止使用橡皮）。

一笔画练习

我翻箱倒柜，找出了几个想画的杯子，并把它们画在了本页上。你也可以找几个杯子或任意其他物件作为创作对象。现在，开始创作，但千万不要在绘画过程中让铅笔离开纸面。记住要慢慢画，这样就能较容易地完成这个练习。让视线沿着杯子的轮廓移动，然后用铅笔在下一页上再模仿着画出这条轮廓线。请放松，不要担忧画面的最终效果，重要的是要享受一笔画为你带来的乐趣。

不断练习一笔画，这不仅能使你的观察力变得敏锐，还能让你迅速进入绘画的绝佳状态。

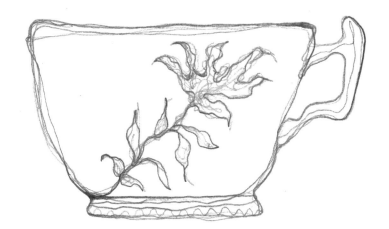
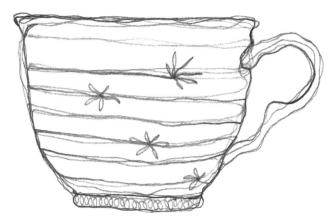

小贴士

◆在你开始画图之前，花两分钟时间（你需要计时，两分钟会比你以为的要长）认真地观察物品。深入全面了解你的绘画题材将会显著提高你最终的画面效果。

◆不断观察你的绘画题材，不要一直盯着画纸看。

◆别着急，放松心态。你不能让铅笔离开纸面，但这并不意味着你需要一直在纸面上移动铅笔。

◆当你在纸面上移动铅笔来绘制物体的边缘时，可以适当增强用笔力度，以突出物体的轮廓形态。

用金属丝作画

用金属丝作画是一种优美的用手工制作线条的方法。我工作室的墙上就贴有许多此类的作品，它们看上去十分优雅，并能随着时间的变化产生出不同的阴影效果。用金属丝作画其实就是将一种雕塑的方法用于画作（在三维空间内创作线条），并从各个角度来审视正在制作的或已经完成的作品。这些图画可以被当作美丽的风铃悬挂起来，也可以直接粘在或钉在墙上作为装饰。在你开始用金属丝作图之前，为了获取创作灵感，请先欣赏一下著名艺术家亚历山大·考尔德（Alexander Calder）和CW·罗莱（CW Roelle）的精美金属丝画作，借鉴大师们的创作技法和细节处理。

你需要一些纤细、柔软、有韧性、能直接用手弯曲的金属丝。这里我推荐花艺丝（floral wire），但是你也可以使用直径为2毫米的铝线或造型线。我通常会先用剪刀剪出我需要的花艺丝的长度，你也可以使用钳子，这取决于你所用金属丝的粗细。当你用金属丝作画时，记住一定要小心金属丝的尾端，以免不慎弹入别人的眼睛里。

用金属丝作画最大的难度在于，塑型时你需要将原本弯曲的金属丝拉直。这意味着每创作一步，你就必须要做出改变和调整，你既要牢记整幅画面的总体构图，又要随着作图的深入，不断去关注细节。这种用金属丝完成的作品十分引人入胜，但极易变形、容易损坏，所以请先把它们存放在安全的地方，直到你准备将它们粘贴在本书内。

杯子

为了完成这个练习，我们需要重温第八章的探索——绘制一笔画，但这次是在三维空间里创作。让我们重新观察那些杯子。现在，我们已经非常熟悉它们的形状，是时候开始用金属丝重新创作一笔画了。我希望你能用一根长长的金属丝来创作出整个杯子的轮廓。你必须确信自己是在一边观察杯子一边创作，而不是在临摹杯子的图片。这一步至关重要，因为我们正处于整个创作旅程的起始阶段，在这个阶段我们要开始学会观察。如果要回答应该如何去绘制一个物体的问题，其答案就是要仔细缜密地研究该物体。可问题是当要求我们画图时，我们总会有些恐慌，并在没有周密思考的情况下，就开始仓促绘画，这其实是不可取的。所以你要做的是先放松，然后再花些时间进行观察，尽情享受绘画的过程，不要纠结于最后的结果。经过一段时间后，你会发现，你的观察力和绘图技巧都会得到长足的进步，随着你不断进行绘画练习，你的手也会变得越发自信。现在，把你创作的金属丝作品先存放在安全的地方吧，以免损坏它们。

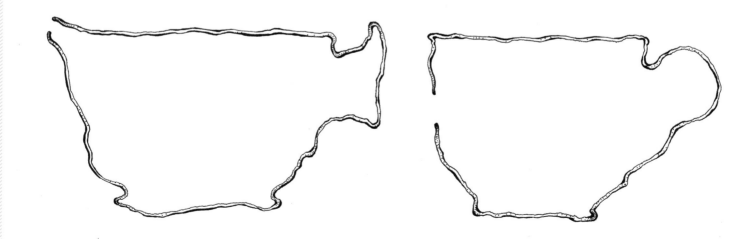

当你完成了本书中的所有练习后，将你创作的金属丝杯子贴在本页上。

蝴蝶

这里是半只蝴蝶，我希望你能创作出它另一半的翅膀，并粘在下页上。你会发现这半只蝴蝶是用许多短小的金属丝一步步创作出来的。我首先创作了蝴蝶翅膀的外轮廓，然后在里面设计图案。你的设计并不一定要与我保持对称。不过只要你愿意，你也完全可以采纳我的设计，但请花些时间来研究你自己的设计和图案。当完成整本书中的绘图练习后，你就能把蝴蝶的另一半翅膀贴在下页上了。

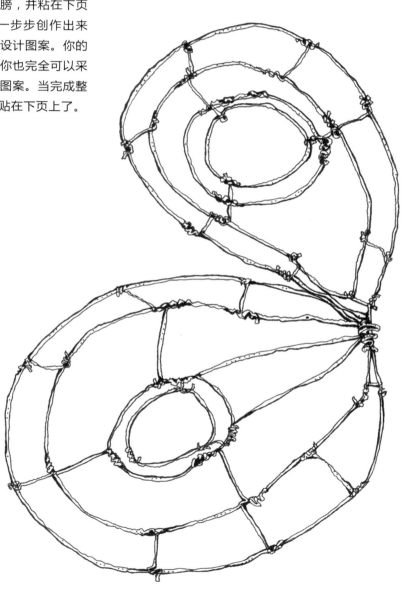

小贴士

◆首先用粗长的金属丝创作出蝴蝶翅膀的外轮廓，然后用细短的金属丝附着在轮廓上，拼出轮廓内部的图案。

◆在连接两条金属丝时，将一条金属丝用环绕的方式缠绕在另一条之上，这样就能将其绑紧，随后再剪去绑紧后突出的金属丝。

◆使用细短的金属丝时，请注意不要将它们剪得过短，因为这会增加把它们缠绕到蝴蝶翅膀主框架上的难度。

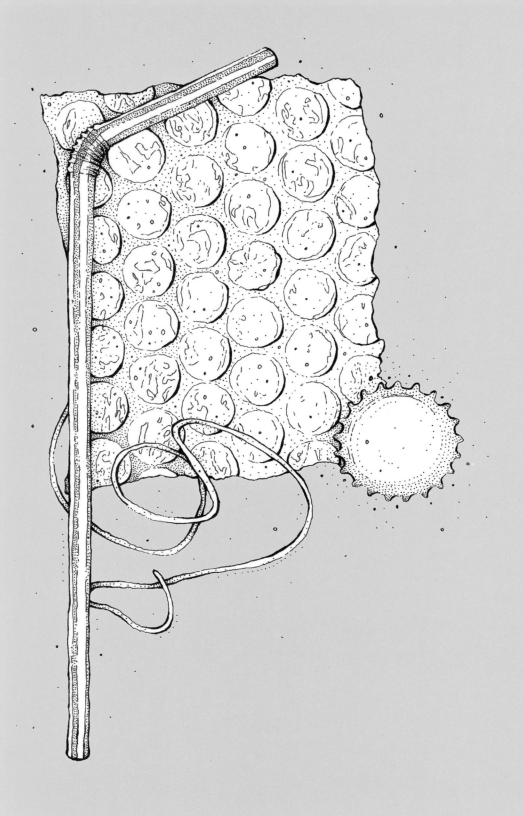

创作实物拓印画

好了，现在该让画面稍稍脏乱一点了。盖住工作台的桌面，穿上旧衣服。就如同第四次的练习一样（创作擦印画），这次我们将使用实物的纹理来创作图画。我们将探察如何用实物拓印、创作出各类图形。在本章的练习中，我选用了印度墨水（并且戴上橡皮手套）进行创作，但你也可以考虑使用以下颜料：

● 水彩颜料

● 书写墨水

● 儿童用的广告颜料

● 一杯冷的浓黑咖啡

首先，请收集一些能用于压印的物品，它们必须拥有清晰的表面纹理。创作时，这些物品会被弄脏，所以请使用作品完成后，你不会介意无法再重复使用的物品。以下是我的几个创作思路：

● 气泡包装纸

● 棉花糖或其他糖果

● 面团

● 葡萄酒瓶软木塞和瓶盖

● 树叶、嫩枝、花朵、橡树、松果和羽毛

● 吸管

● 棉签或棉球

● 花边或垫布

● 旧的玩具车（将车轮在墨水中滚过，然后在画纸上滑动）

● 细绳

● 厚纸板

创作实物拓印画的思路

在本页中，你将看到我所创作的各种图形。这就是我在仔细搜寻了橱柜、废品回收箱及户外探索之后所完成的。

气泡包装纸

瓶盖

软木塞

树叶

吸管

厚纸板

细绳

玩具车车轮

实物拓印练习

先在旧碟子或一次性碟子上倒一些墨水（任何可以用作为墨水的颜料都可以），然后把要拓印的物品按在墨水里，观察蘸了墨水的物品能在纸上留下怎样的图案。用这种方法，你可以拓印出无限多的图形。将你创作的实物拓印画贴在本页和下页上吧。

无论是单一的实物拓印还是将拓印内容与手绘相结合，实物拓印都提供了一种有创意、独具匠心且优美的方法来创作图画。此外，这种创作手法还会为你带来许多乐趣和好处。我们中的大多数人都可能从未尝试过这种绘图方法，现在花点时间，享受实物拓印的过程吧——从挑选材料到亲手倒墨水，直至你用力地将物品按在纸上，得到你满意的拓印效果。相信我，整个过程会为你带来无尽的乐趣。

小贴士

◆ 观察墨水用量对实物拓印造成的影响。
◆ 记得为你的拓印画和用于创作的物品标号，这样你就能轻易地复制出这些图形了。

你好，墨水

欢迎加入另一次"脏乱"的绘画体验！盖住工作台的桌面，穿上旧衣服，挑选一个阳光明媚的日子，在户外作画。我将再一次使用印度墨水——不过这次我将用水稀释一下墨水再用于创作，但你也可以使用浓红茶、浓黑咖啡、水彩颜料或经过稀释的广告颜料。到目前为止，我们主要还是用墨水配合画笔在进行绘画，但在本章中，我们将探究墨水本身，观察它究竟会产生怎样的效果。

为了获取创作灵感，你可以先欣赏一下著名画家杰克逊·波洛克（Jackson Pollock）的作品，他以强烈表现主义的滴画法而闻名。他将巨大的画布直接平铺于地面，然后通过改变肢体动作来作画，从高处将颜料滴、溅和泼在画布上。伊恩·达文波特（Ina Danvenport）是另一位令人激动的艺术家，他用大型注射器，将家用亮光漆滴在板面上，并让颜料以整齐的线条状自然地从板面上流淌下来。

用墨水绘图，能让我们即兴创作出事先无法预测到的图形，这是一种令人激动的绘画方法。与我们先前使用过的方法相比，这种方法更依赖于肢体动作，并需要通过肢体移动来创作出各种图形。这种绘画练习犹如游戏一般，它能确保绘画的乐趣感，让你有机会再次尝试你也许只在孩提时代体验过的绘画方法。

你需要几个一次性的杯子（如果你以咖啡或红茶为颜料，那也可以改用马克杯）、几支画笔、一根吸管、一些盐、塑料膜以及一支蜡笔或油性粉蜡笔。

用墨技巧

泼

我先把一小部分墨水倒入一次性杯子中，然后垂直拿住
画纸，将墨水横泼在纸上，这样墨水就能顺着纸面以线
条状流淌下来了。

挥

让你的画笔吸饱墨水，然后握住画笔，在纸面上挥动手
腕，让墨水滴溅到纸面上，以形成墨点。

湿压湿

用画笔吸饱清水，在纸上画出水印，然后滴上墨水，使
墨迹化开并流动。这种技巧通常都用于湿画纸而不是干
画纸，这种方法也被称为湿压湿。

滴

创作类似这样的滴形图案时，可以先让你的画笔吸饱墨
水，然后再将画笔垂直握于纸面之上，并等待一大滴墨
水落下。比起挥动手腕，这种技巧能更容易地创作出可
预测的圆形图案。

吸管

在画纸上泼上一些墨水，然后将一个吸管置于墨水上，
用嘴吹，从而创作出优美的有机线条，就像是树的分枝
一样。

防水蜡

用蜡笔、油性粉蜡笔或蜡烛画出图形，然后在上面滴上
墨水。因为蜡能挡住水，所以之前画出的图形都能在墨
迹中清晰地显现出来。

盐

将墨水泼在纸面上，然后在墨水里撒上盐，待墨迹完全
变干。盐能吸收墨水，并能在画纸上呈现出如斑点般散
布的效果。

塑料膜

将塑料膜包裹在潮湿的墨迹上，一个晚上后，墨迹就能
完全变干。塑料膜上的褶皱会被复制在墨迹里，产生出
一种美丽的折叠纹理。

用墨技巧练习

将你尝试用墨水绘图所创作出的效果和纹理贴在这两页上。

我们正在帮助你开拓新的绘画技巧，随着练习的不断继续，你可以思考哪些技巧是你最喜欢的，你将如何使用它们并将它们巧妙地结合在一起。

小贴士

◆ 清楚地标明这些图形是如何创作出来的，这样日后你就能轻易地复制出这些图形了。

绘制空间

空间也能绘制？

是的。在本章中，图画是由用针去刺穿画纸所创作出的空间构成的。被针刺穿的那一面应该是画纸的背面，因为该面的针孔会更加明显一些。不过，你也可以同时尝试用针去刺穿画纸的正面和背面，通过实验观察效果，然后再使用你喜欢的那一面进行创作。

这是一种美妙的绘图方法，因此这也成为了我常用的方法之一。我非常喜欢在我的绘画中用针去刺出单词和句子，这种秘密信息能让画作增添一股神秘感，当人们初次观赏画作时，通常不会留意到这其中的各类信息。我总是徒手在画纸上完成针刺，而不是先用铅笔画出草图，这是因为我觉得直接针刺所创作出的线条不会特别直，而是有些歪斜的，这更能产生一种自然的效果。我猜想这是因为我特别喜欢在绘画中使用圆点来增加阴影效果的原因吧，当然，这也成为了我绘画的一大特征，所以我爱上了用针在画纸上刺出一个个小圆点的方法。

你需要合适的工具才能在纸上刺出圆点 —— 例如图钉、安全别针或缝衣针 —— 假如能有不同粗细针头的针，那就更好了。对于本章的练习，最好使用厚纸或薄纸板，因为比较薄的纸容易撕坏。此外，你也不希望在自己的书桌上留下小孔的痕迹吧，所以当你用针在纸上刺出圆点时，记得要在桌上垫一块波纹纸板、旧的鼠标垫或泡沫塑料。最后，你还需要准备一支软性的石墨铅笔。

星空

在本次实验中，你将在下一页上重新创作新空，用针刺出圆点作为星星。你也可以在其他画纸上进行创作，然后将完成的作品粘贴到下页，否则你的针就会在纸张的背面留下无数小孔。

先用一支深色的石墨铅笔均匀地把画纸涂黑，从而创作出一片漆黑的夜空，然后在某些部位将颜色加深，以暗示云朵。现在，由你自己决定是在画好夜空背景的这面还是在未涂色的背面刺上小孔，然后再用针去刺穿"黑色的夜空"，以创作星星。你可以随意地刺出小孔，也可以按照某些星座的形状去刺。

在下一页贴上你创作的星空。透过被刺出的小圆孔，我们可以看到该页的白纸，就像是黑夜中明亮的星星一般。你也可以多绘制几幅这样的星空，然后将它们贴在窗玻璃上或当作灯罩来使用。当光线透过画纸上的小孔时，画面就会营造出星光熠熠、令人惊艳的效果了。

小贴士

◆ 直接垂直向下刺入你的图钉、别针或缝衣针，不要以任何其他角度刺入，这样刺出的圆孔会使画面显得整洁和平整。

◆ 比较用图钉、安全别针或缝衣针创作的不同圆孔，然后在画作里利用这些不同的效果进行再创作。

盲画

盲画其实就是不看画纸画出某个物体或某幅场景。这是增进我们观察技能的绝佳练习，因为我们被迫要完全关注物体而不是在画纸上随心所欲地乱画。随着绘画技巧的日益进步，我们需要习惯花大部分时间来观察物体，同时减少看画纸的时间。

在本章的练习中，你在绘图时一点都不能看画纸，这其实比听上去要难很多。你或许会像我一样，在绘图时极其渴望看着画纸，但关键是你必须要抵御住这种强烈的欲望。本次练习最难的部分是你在绘图过程中很有可能会迷失方向——你的笔一旦离开了画纸，就很难回到你在画纸上停下的地方，因此，你会很容易下意识地去看你的画纸。但如果你不看画纸进行绘画创作，你就能逐渐"感受到"所绘物体的轮廓，训练自己画出你确实在观察的物体，而不是你以为你应该看到的东西。

我发现使用这种绘画方法，能让我轻松享受创作的过程——我无需担忧作品的最终效果，因为我无法看到它们。这真是一种能让我放松并逐渐进入创作状态的练习。这种方法对于素描初学者也极其有用，因为它赋予了你一个去充分观察和理解绘画题材的空间。本次练习创作出的作品也许在某些地方看上去会有些混乱，但更多的是能显示出其美丽的细节，同时也证明了你敏锐观察力的巨大价值。

盲画轮廓

在我的书桌上有一个陶瓷的小马克杯，里面装了5支水笔、1支铅笔和1支荧光笔。我用一本厚厚的精装书挡住了我看画纸的视线（所以我无法看到画纸，也不能"作弊"），然后开始画装满笔的马克杯。练习结束后，我从所画的素描中发现，在很多地方我都失去了方向感，我甚至没有把手柄画到杯子上（图1）。

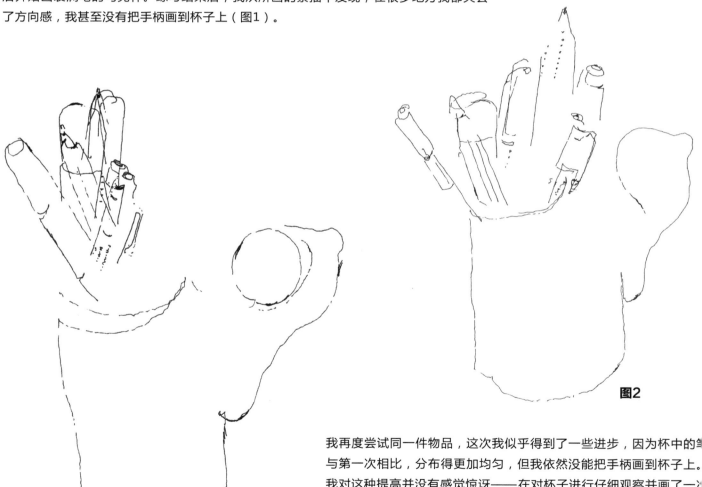

图1

图2

我再度尝试同一件物品，这次我似乎得到了一些进步，因为杯中的笔与第一次相比，分布得更加均匀，但我依然没能把手柄画到杯子上。我对这种提高并没有感觉惊讶——在对杯子进行仔细观察并画了一次素描后，我肯定对绘画题材有了更好的理解（图2）。

在，轮到你画了。拿起一个装满笔的马克杯，或选择你喜欢的任何物品开始吧。你
以和我一样，用一本厚厚的精装书挡住你看画纸的视线，然后用视线去感受物品的
廓，并将它反映在你的画纸上。不要移动任何东西，并再次尝试这项练习——第
次你是否画得更好了呢？两次画作里有什么让你感到高兴的吗？你觉得你准确地观
到了物体的哪些特征呢？

后面的章节中，请记住要花更多的时间来观察绘画题材而不是只盯着画纸看。当
，你也可以偶尔瞄一眼画纸，以确定线条的位置。记住只要观察物体，你就能发现
成创作所需要的全部信息，所以训练自己多把注意力放在绘画题材上吧。

你的作品画在这里：

小贴士

◆如果你发现将铅笔从画纸上拿开
会让你在绘画过程中失去方向感，
那么不如尝试使用先前的一笔画技
法——无需将笔从画纸上抬起，就
能画出整个物体。

绘制声音

在本章中，你将在声音的影响下作画。当你专注于各类不同的声音，并在后页画出你所听到的声音时，你就能创作出一幅充满着你个人特色的抽象图案了。

我发现自己在工作室时，对所听到的音乐必须非常谨慎，因为这会影响我在画作里的线条质量和图形类别。绘画不仅描绘了对象，还描绘了作画的人，因为我们可以在画作中明显地看出作画的人是否感到放松、仓促或者焦急，以及音乐是否会激发这些和更多其他情绪的产生。总体而言，我通常会在创作时避免听音乐。相反，我会听电台访谈节目，因为这会让我先走神，再集中注意力，并在之后的创作中始终保持专注。在本章的练习里，我们将尝试不同的音乐效果，实验音乐会对我们创作的哪几类图形产生作用。通过这个实验，我们也许会发现新的绘图方法，从而开拓出新的绘画技巧。

你需要一支2B铅笔以及各类音乐资源。如果你拥有的音乐类型不多，也不要担心。因为，你既可以收听专门的广播电台以获取不同类型的音乐，也可以在YouTube中寻找并获取各种类型的音乐。

在本次练习中，我们主要会通过各种声音来激发我们在画纸上的用笔力度、绘图速度以及所使用的形状，从而创作出大量的抽象图形。

声音如同艺术

下图是我创作的一套图形。当我在绘制它们的时候，我受到了所听到的声音的影响。我发现在创作时闭上眼睛、调整用笔力度和角度对我很有帮助，并能促使我画出各种不同的图形。

鸟鸣

钻孔声

汽车声

古典乐

民谣

重金属摇滚乐

爵士乐

灵魂乐

（灵魂乐是20世纪50年代发源于美国的一种结合了节奏蓝调和福音音乐的音乐流派）

雷鬼音乐

雷鬼音乐是一种由斯卡和洛克斯代迪音乐演变而来的牙买加流行音乐）

格里高利圣歌

格里高利圣歌是产生于6世纪，统一于8世纪的一种天主教圣咏礼仪音乐）

声音绘制练习

现在轮到你了！请在方格内画上图形。记住在绘画时，记录下你所听的声音或音乐。多尝试几次练习，倾听不同的声音和不同形式的音乐，因为这会让你的画作呈现出极大的反差。

你画的图形对你而言陌生吗？能找到一种崭新的图形绘制方法真是令人兴奋。随着练习的不断深入，这种新方法将会激发你画出各种不同的图形。

鸟鸣

钻孔声

汽车声

古典乐

民谣

小贴士

◆我发现在创作时闭上眼睛很有帮助，这样我就能将注意力集中在音乐上，并画出更多即兴的图形了。

◆在你绘制的图形边上写下你所听到的声音种类，以便日后参考。

**重金属
摇滚乐**

爵士乐

灵魂乐

雷鬼音乐

**格里高利
圣歌**

反复绘画

如果你反复画某件物品，那么你就会有机会去真正研究和理解这件物品。在反复绘画时，我们无需过分讲究每一件画作的质量，因为有更多的画作需要我们去完成。当我们反复画同一件物品时，我们对绘画题材的熟悉程度和自信心也会随之增加。通过反复练习，我们的绘画很快就会得到进步。

许多艺术家都会对同样的风景、模特或静物进行反复创作，不断尝试新的画法并从中获取进步。例如，法国著名艺术家莫奈（Monet）常常创作的那些作品。他会反复绘制同一题材，其创作灵感就来源于光线、天气和季节的变化。他先后创作了30多幅以鲁昂大教堂为主题的作品。我极力推荐你去查阅这些作品，以发现这位大师所使用的不同画法。这也是本章练习的重点。

对于本次探索，我将会给你一些提示，帮助你了解不同的绘图方法，来完成每一次的绘画。假如你不喜欢我建议的绘画题材（本次练习是孔雀羽毛），请自行找一件能带给你灵感的物体和你所感兴趣的绘画方法。我希望你在本书的每一次探索中都能画出自己最好的作品。为了达到这一目标的前提是你要喜欢自己所绘的对象，这点很重要，尤其是当你被要求反复重画的时候。

技巧

我反复绘制了同一根孔雀的羽毛，并迫使自己每次都要采用一种截然不同的画法。

仅用圆点

一笔画

剪影

用图案

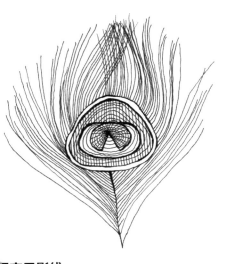

用交叉影线

十秒素描画

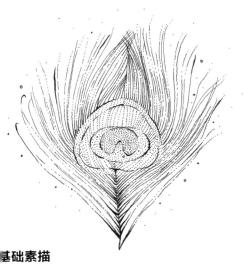

基础素描

盲画轮廓

选择绘画题材

现在轮到你来画了。如果你对孔雀羽毛没有兴趣，那么你也可以尝试下列物体。因为你要反复多次绘制这件物体，所以找一件你感兴趣的东西吧！

- 树叶
- 耳机
- 松果
- 订书机
- 贝壳
- 鞋子
- 钥匙
- 梳子
- 叉子

- 照相机
- 最喜欢的饰品
- 剪刀
- 瓶装香水或须后水
- 水果：甜橙、苹果、香蕉
或葡萄等
- 小孩的玩具
- 鲜花
- 装饰用的茶壶或花瓶

绘画技巧

当你绘制同一个物件时，你可以选择下面这些不同的绘图技巧。你也可以加入更多其他的绘画方法。

- 仅用圆点
- 彩色剪影
- 一笔画
- 用图案

- 用交叉影线
- 十秒素描画
- 盲画轮廓

练习

在本页的空白处，使用不同的绘画技巧进行绘画，并反复多次绘制你选择的物体。

现在，你已经非常熟悉你所画的物体了。花一点时间仔细观察你创作的图画吧。你能否发现当你反复作画并获得更大的信心和更多经验后，你的绘画能力在不断进步呢？现在就是检查你作品的绝佳时机，你可以看到自己究竟取得了多大的进步。写下你在绘图中不断使用的方法、图案、形状和线条。这些不断重复出现的元素显示了你的个人艺术风格。你练习得越多、画得越多，你的个人风格也就会在作品中显现得越多。

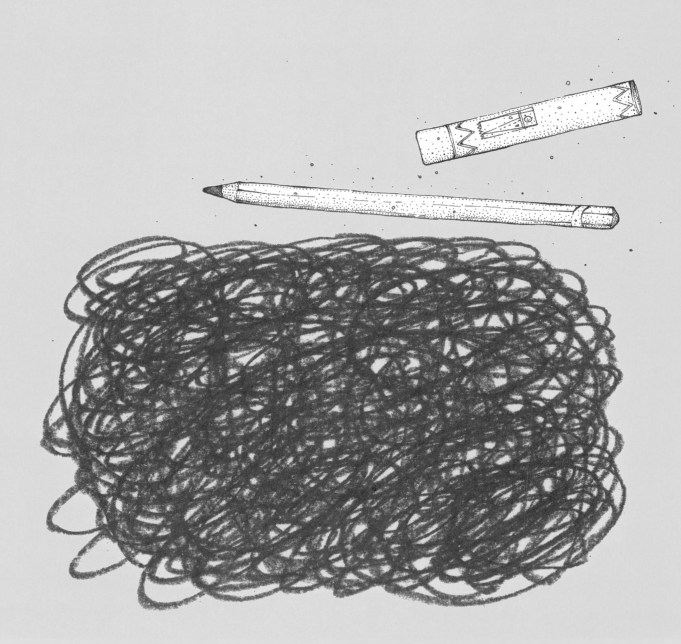

创作单刷版画

单刷版画是版画的一种独特形式，它能绘出美丽生动的线条。版画还有许多其他的创作形式，能制作出多个复本。但单刷版画不同，它只能进行唯一的一次创作。因此虽然你能创作出相似的单刷版画，但没有两幅画会是完全一样的。

我建议你去欣赏一下翠西·艾敏（Tracy Emin）的单刷版画，她的作品常常会将文本和具象绘画结合在一起。其单刷版画中潦草的线条让人感受到了她超快的创作速度和亲密感。由于她患有读写困难症，她的作品里常会有单词拼错和字母前后错位的现象。现在设想，假如她的这些作品都是用铅笔画的，而不是用单刷版画的形式呈现的，这些图画看起来会有何不同呢？你在观看时所作出的反应也会有所不同吧。单刷版画的创作过程会为作品本身增添不一样的画面效果。首先单刷版画肯定会含有一种浪漫的特征，其次它具有画家亲手创作的亲密感。这两种效果既体现在所绘制的线条里，又体现在用手或手臂压着画纸创作出的斑驳图案中，因为这些图案显示了自然的纹理结构。

为了完成本次练习，你需要准备一支油性粉蜡笔、一支圆珠笔以及一些打印纸。单刷版画需要使用印刷油墨，这是一种很黏的浓墨，有着优质的效果。不过，印刷油墨很贵，而且极易弄脏画纸，所以我们现在改用油性粉蜡笔（不能用蜡笔绘制单刷版画）来画。如果你喜欢用这种方式来创作，我建议你去购买一些印刷油墨，用传统的方法创作单刷版画会更有趣。但是我个人依旧喜欢使用油性粉蜡笔，因为它能让我的创作变得更轻松、更便利！

技巧

首先，用油性粉蜡笔涂满画纸，你不需要将整张白纸都涂满，但必须在绘制版画前在纸上先涂上一层底色，因为油性粉蜡笔没有涂过的地方是无法显露出你画的线条的。

现在，在涂过油性粉蜡笔的纸上再放上一张纸，用圆珠笔在上面作画，力度控制在中等偏重的程度上。我当时的灵感是画一支郁金香。记住，因为这是一种镜像，所以你需要反着写数字或文字，以确保它们在你的版画里所呈现出的正确方向。

一旦你完成了画作，将这张纸从油性粉蜡笔涂过的纸面上取下。你将会看到自己用油性粉蜡笔创作出了一幅美丽的镜像作品。你也可以在从油性粉蜡笔涂过的纸面上取下这张纸之前，将自己的手指或手掌压在纸上，从而创作出有手指纹理的阴影和图形。

现在轮到你来创作自己的单刷版画了，你可以画任何带给你灵感的
东西。在本页附上你最喜欢的版画作品吧。

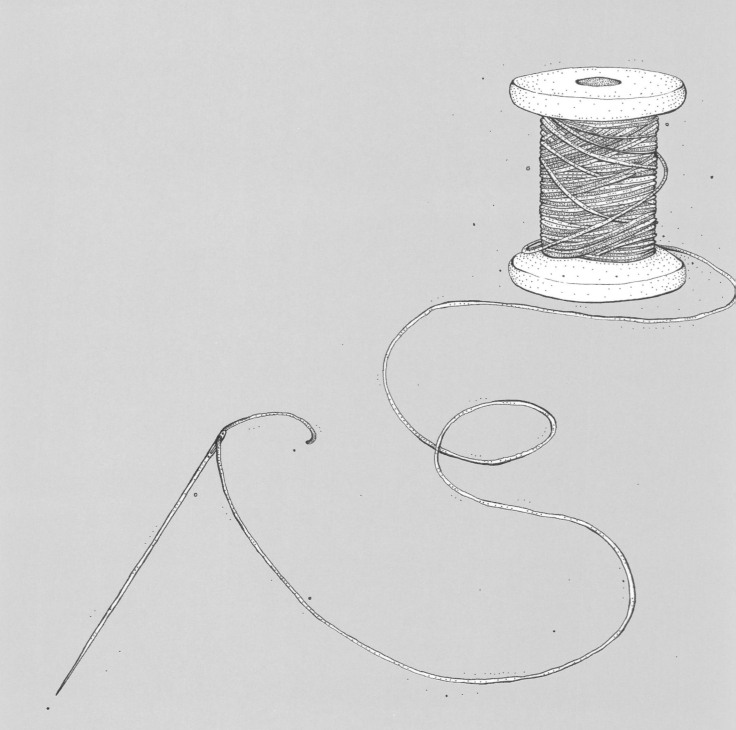

用刺绣作画

我喜欢在绘画中使用刺绣，喜欢没有规则的刺绣（绘画作品中的），甚至是相当歪斜的刺绣，因为这能让人体会到手工缝制的味道。我非常喜欢这种拙朴的感觉，因为它能散发出一种亲密的手感，并能与画纸上绘出的线条形成反差。用Google搜索使用刺绣的绘画作品，你就会发现各种有创意且吸引人的刺绣方法。你可以查阅彼得·克劳力（Peter Crawley）的作品，他先用针刺穿了水彩画纸，然后用针和棉线将这些针孔再串联起来。通过这种方法，他创作出了复杂的建筑图。这些优秀的作品也记录下了彼得·克劳力耐心且漫长的创作历程。当你仔细欣赏他的作品，意识到作品中的每一条线都是由他亲手缝制时，这种整洁且技艺高超的艺术表现形式一定会让你深感惊讶。在这部分练习中，你既可以创作一幅纯粹的刺绣作品，也可以用刺绣来点缀一幅已经完成了的（或全新的）作品。

在本章的练习中，请先不要用铅笔在画纸上画出刺绣图案的底稿，因为在擦掉铅笔印的时候很容易擦坏你之后刺出的针孔。相反，你要勇敢地徒手在纸上刺出图案。首先在纸上刺出所需图案的全部针孔，为之后的针线串联创造良好的条件。当然这很费时，会减慢创作的速度，不过，一旦完成了这一步，之后再将所有针孔串联起来的工作会让你感到异常放松。好好享受这个缓慢的创作过程吧。

针线

先确定自己会在画作中使用的针法,将你的针穿好线,然后再尝试以下的基本刺绣方法。

平针绣

1.用针在纸上刺出针孔以创作出图案。

2.拿着带线的针从纸的背面开始,针尖向上穿过第一个针孔,然后再针尖向下穿过第二个针孔。

3.随后针尖向上穿过第三个针孔,针尖向下穿过第四个针孔。

4.不断重复这个步骤,并在纸的背面,针尖向上穿过一个针孔,针尖向下穿过另一个针孔,用针线把你刺出的针孔全部缝起来。

5.当你完成所有的刺绣后,将线头拉到纸的背面打一个结,以防止针脚松开。

回针绣

1.用针在纸上刺出针孔以创作出图案。

2.用平针绣连接第一个和第二个针孔。

3.在纸的背面,针尖向上穿过第三个针孔。

4.随后将针穿回到第一个用平针绣连接过的针孔处,以缝制出一条连续的直线。

5.继续从纸的背面向上缝,且针尖穿过刚才的第三个针孔。不断重复这个步骤,将整行的针孔都缝起来。

6.当你完成了所有的刺绣后,将线头拉到纸的背面打一个结,以防止针脚松开。

小贴士

◆ 如果你有厚纸板或薄纸板，就用它们来完成本次练习吧，不要用我们前一章所用的打印纸。

◆ 你必须先在纸上刺出针孔，然后再用针线将针孔缝起来。纸不如纺织品那么柔软，所以假如你想一边刺针孔一边缝，纸会很容易被撕裂的。

◆ 在桌上垫一块泡沫塑料或波纹纸板，这样可以防止在桌面上留下针孔的痕迹。

十字绣

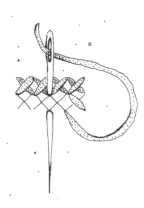

. 用一根针在每块十字格上刺4个针孔。想象一个正方形，它的4个角各被刺了一个小孔。

. 将针穿好线，从第一块十字格布背面左下角的针孔处开始穿入。

. 缝对角线，将针线穿过右上角的针孔。

. 将针线穿过右下角的针孔，再一次缝正方形的另一条对角线，向上将针线从正上角的针孔穿过，这样就缝好了一个十字形。

. 当你完成了所有的十字绣后，将线头拉到纸的背面打一个结。

法国结绣

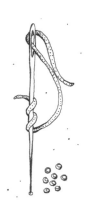

. 用一根针在你的纸上刺一个针孔。

. 从纸的背面将已穿线的针拉过针孔。

. 将线在针上绕两圈，将线尽量靠近针尖。

. 把缠绕着线的针用力推过针孔，这样纸面上就会出现一个法国结。

. 当你完成了所有的刺绣后，将线头拉到纸的背面打一个结。

我的作品

这是我为了参加在日本的一次展览而创作的一幅作品。我用平针绣和十字绣绣出了围绕
整幅画的圆圈和画作下方的文字"I love you"（我爱你）。我先用针在纸上刺出所有的
针孔，然后再将它们缝制在一起。

你的作品

把你所创作的带刺绣的画作贴在本页，这幅作品也许是赋予你创作灵感的一句名言或一句歌词。你既可以创作一幅纯粹的刺绣作品，也可以像我这样用刺绣来点缀一幅手工绘画作品。

小贴士

◆不要让你针孔之间的距离靠得太近，因为如果太近，这些针孔很有可能会被撕坏。

◆将你打算用来刺绣的针先在纸上刺出针孔，确保针孔的大小一致。

◆将针垂直向下刺入画纸，注意不要以任何其他角度刺入，以确保针孔的平整。

用想象作画

本章我们将探索如何运用想象来绘画。之前的练习都是集中于如何从生活中取材作画以及如何学习不同的绘画方法和技巧。现在，让我们把之前学过的方法都结合起来，并设法用自己的想象来进行创作吧。

这一技巧的灵感源自我为巴黎著名的乐蓬马歇百货公司安装的玻璃窗。每块玻璃窗上都有一只站在底座上的栩栩如生的塑料动物图片，我为每只动物都画上了几条离奇古怪的腿。我的确喜欢想象塑料动物和它们滑稽的腿相连后古怪有趣的样子。这次经历带给了我无尽的乐趣，所以我在这里把它作为一次练习与你分享，希望你会感到有趣。本章你所需要的就是石墨铅笔和强烈的幽默感！

本页的这幅照片，是当时所安装的玻璃窗中的一块。这是一只鹿，而它延长的腿却是两条大象腿，本照片由艾玛·布朗（Emma Brown）拍摄。

我的作品

这里有3张相似的鸭子的图片，但是分别配了极其古怪的"腿"，我分别从芭蕾舞女演员、火烈鸟和章鱼那里获得了灵感。

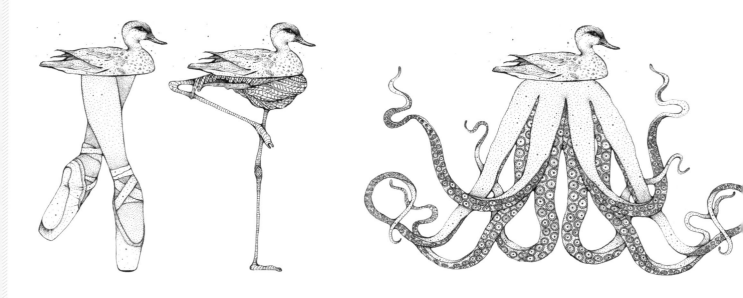

你的作品

好了，现在轮到你了。你会为这些鸭子添加怎样的腿呢？为它们画上铅笔、法式长棍面包、纱线、香蕉或独轮车的腿，如何？让你的头脑自由翱翔，想出更多的可能性吧。

小贴士

◆ 如果你喜欢，你还可以随意使用版画、拓印或拼贴等元素进行创作。当然，结合使用这几种绘画技巧也是一种不错的选择。

◆ 不要害怕使用参考图片。请记住，你为鸭子画出怎样的腿并不是本次练习的重点——相反，运用你的想象，为本次练习产生有创意的想法才是最重要的。

拓展现成的画作

本章我们将为一幅现成的画作添加更多内容。现成的图画为你提供了一条学习绘画布局的重要途径，也就是该如何安排画中的一切。同时，现成的图画也为我们提供了清晰的绘画主题，它就犹如跳板一般，让我们将原画作塑造成了一个包含我们所有想法和兴趣的世界。

花一些时间去找寻一幅你喜爱的画作吧。就理想状态而言，你需要找到一幅能激发你更多创作思路的图画，以便你把原画作拓展成是一幅更大的艺术品。你可以从下列物品中搜寻到现成的画作。

- 报纸或杂志
- 原有的旧作（你自己画的或其他艺术家画的）
- 从书上扫描的图画
- 明信片或贺卡
- 传单或目录册

我的作品

我使用了一张明信片，上面是我以前创作的一幅旧作：一颗樱桃树。我花了不少时间来决定将这张明信片贴在哪里，然后对原作进行了拓展，我在上面增添了更多的树枝和樱桃，并且还画了一个正在摘樱桃的小孩。我当时拓宽原作的其他想法还有在树枝上画一个鸟巢，里面都是嗷嗷待哺的雏鸟，或者描绘一个放在桌子上的花瓶，里面插了一根结满果实的樱桃树枝，桌上还有一碗樱桃和其他做樱桃馅饼所需的材料。

你的作品

挑选好现成的画作后，研究一下画面，然后动脑筋想出一幕场景，它必须要超越原画作的边界。原画作的外面发生了什么事情？原画作的内部还会继续发生些什么？原画作完成前后会发生些什么？这幅画又能让你想起什么？仔细考虑你打算在哪里粘贴这幅现成的画作，贴好后，对原作进行拓展和添加。

你无需过分担忧最终的成品，本次练习主要关注的是你运用想象创造世界时所带来的满足感。日后，你可以重复本次练习，使用相同或不同的现成画作进行绘画，测试自己在拓展原作上能走多远。

小贴士

请随意使用我们至今讲过的一切绘画技巧，同时考虑以下几点：

◆用笔力度、速度和角度。
◆ 结合更多的现成画作进行再创作，可以把它们处理为拼贴画，以拓展原先的画作。
◆创作一些专属于你个人的版画或擦印画。

高级拓印

这个练习将为你提供一次重温不同拓印方法的机会，我们将要回顾单刷版画、擦印画、剪纸和实物拓印，并将其结合起来，创作出一幅精湛的拼贴画。

把我的拼贴画当作是激发你创作思路的跳板吧，选择一个能带给你灵感的题材。为了能让你创作出自己的作品，请使用我们至今研究过的一切技巧。快速翻阅以往的章节，提醒自己哪些是你喜欢的绘画方法，然后再将其运用到本章中来。一如既往，不要过分担心最后的成品，要关注创作的过程，并享受这次混合画法为你带来的身心乐趣。

我的拓印拼贴画：伦敦眼

对于我本页的这幅拓印拼贴作品，我选择描绘了伦敦泰晤士河的一处风景，以伦敦眼为主要特色。下一页则描述了我是如何创作这幅作品中的某些细节的。

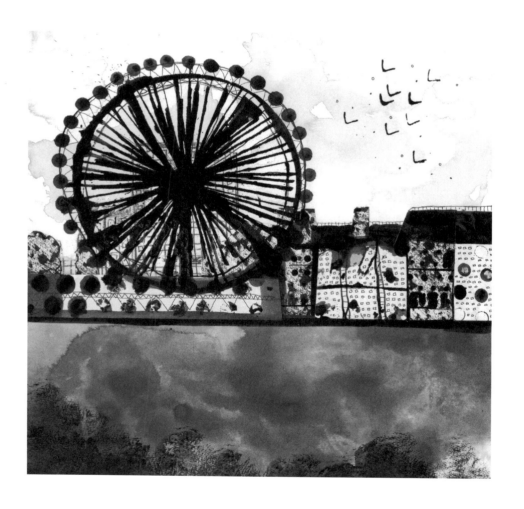

小鸟和天空

在画天空时,我先用水稀释了墨水,然后把它洒落在画纸上。随后我用一块毛巾快速擦淡了某些部位的墨迹,让那里的颜色显得较浅一些,以表示白云。为了创作飞翔的小鸟,我将一张卡片剪下一小段,折成V字形,拓印在了空中,以表示小鸟的形状,随后我又在画面中添上了一点手绘的细节。

泰晤士河

画泰晤士河时,我同样先用水稀释了墨水,然后把它洒落在画纸上。墨迹干透后,我用揉成一团的毛巾沾上墨水拓印了前景中的暗色部分。随后我剪下一长条这种暗色部分,并把它粘在了画纸的下半页。

伦敦眼后面的大楼

我选用单刷版画的技巧创作了伦敦眼摩天轮后面的大楼。我先从几张纸上剪出大楼的形状,然后用油性粉蜡笔为这些大楼形状纸片的背面上色。随后我又把这些纸片放在了我的画纸上(油性粉蜡笔涂过色的那面向下),用一支圆珠笔绘制出包含大楼及窗户在内的单刷版画。

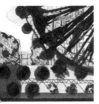

伦敦眼摩天轮

我用实物拓印了一只一次性杯子的边缘来绘制伦敦眼摩天轮。至于摩天轮上的辐条,我则是从一张卡片纸上剪下了一长条卡片纸,将其涂上油墨后,再用它拓印出一系列的粗线条来表现摩天轮上的辐条。最后,我用棉球蘸取墨水,围绕画纸上的摩天轮边缘绘制出所有的吊舱。待墨迹干透后,我又用一支勾线笔在所画的吊舱外增添了额外的细节。

树和站台

画作最左边的树是我以前的擦印画,其边上带有圆点的站台是我用气泡包装纸拓印而成的,此外我还在画面中添加了一些手绘的点缀。在画纸的特定位置上拼贴完这部分内容后,我重新拓印了被拼贴画覆盖的那部分摩天轮转轮。

伦敦眼右侧的楼房

我从几张实物拓印画(楼房的中心其实是一张大型树叶拓印画的一部分)和擦印画(例如我创作的沥青碎石路面擦印画)上剪下了楼房的样子。

你的拓印拼贴画

请在下页上创作你自己的拓印拼贴画。选择一个能激发你灵感的题材，尽可能多地运用不同的拓印技巧和拼贴技巧。对于本次练习，你需要准备以下材料：

- 一叠打印纸
- 印度墨水（或其他替代品，例如一杯冷的浓黑咖啡、水彩颜料或广告颜料）
- 油性粉蜡笔
- 蜡笔
- 剪刀（大或小）
- 白色PVA胶水（埃尔默牌白胶或其他胶水）
- 拼贴画用纸（票根、收营条或明信片等等）
- 适用于擦印或实物拓印的物件（由你的创作题材决定）

小贴士

◆一旦在你的头脑里形成了一幅图画，你就可以根据需要去选择该用哪种技巧和方法来创作图画中的每一部分。

◆将你图画创作中所需要、并已仔细剪下的所有部分放入一个单独的碗或杯子中，以免造成丢失。

◆一旦准备好你用于创作的所有部分，就将它们一一剪下来吧，然后再花点时间在画纸上调整它们的位置，用胶水粘贴固定。

◆如果喜欢，你还可以在创作的最后阶段在画纸上随意添加手绘的细节。

高级绘画

本章又为我们提供了一次结合使用本书所研究过的绘画方法的机会，不过这次我们将关注相对传统一些的绘画技巧。我们将直接回到书中最初的几次探索中，重温如何拿起铅笔进行绘图，在绘图过程中，请特别注意以下几点：

- 用笔力度
- 线条
- 阴影
- 用橡皮作画
- 图案
- 刺穿画纸

我总能从自然世界中获取灵感。本次练习的绘画题材是玫瑰，但我会再次鼓励你去找寻一个能够激发你创作灵感的题材。因为我一直用水笔作画，所以我特别高兴这次能有机会换用一支简单的2B铅笔绘画，很期待它所创作出的不同效果。我们将直接回到本书的基础训练，因此你所需要的只是2B铅笔和橡皮，但如果你愿意，也可以在绘图中随意添加一些其他的绘画方法，如刺穿画纸、刺绣和拼贴。

我的玫瑰

这是我画的一幅玫瑰花的最后成品，我的灵感来源于我在巴黎创作的一幅作品。

用小圆点绘制阴影
出于兴趣,我在画面中会添加许多小圆点,以增加画面中物体的阴影。我花了一些时间为其中的部分圆点涂色,并稍微增加了用笔力度,随意增添了一些单颗的圆点。

力度和线条
我通过增加用笔力度和绘制一条粗线使该线条所在的部位颜色变深。我认为这条富有变化的线条会为画面带来更多乐趣。

用橡皮作画
我通过使用铅笔和橡皮来控制色调。为了获取我希望的效果,我用铅笔加深了暗色,并用橡皮将颜色擦浅,以增加亮度。

画阴影
我又添加了许多小圆点来绘制花瓣上的阴影。不仅如此,我还通过画出流畅分层的灰色调,绘制出了画面中大部分的阴影。

图案
我在大圆圈的周围绘制了一圈齿状的半圆图案。

刺穿画纸
我在画纸的这一部位用针刺出了一行针孔,作为画作的另一种图案和特色。

你的画作

现在，轮到你来绘制本书中的最后一幅画了。找一个能激发你创作灵感的题材，然后在这里直接画一幅作品，并随意结合以下的绘图方法和技巧：

- 用笔力度
- 线条
- 阴影
- 用橡皮作画
- 图案
- 刺穿画纸

小贴士

◆花点时间重读本书的前几章，重温那些绘图方法和技巧。

◆你并不一定要采用我在这里建议的绘图方法和技巧。请随意使用我们已经研究过的其他绘图方法，你也可以在画纸的某些部位制作一些拼贴。

◆请考虑在画纸的某些部位使用刺绣，以增添画作的特色。

◆我惯用左手，因此我在画面上盖了一张干净的打印纸以供我的左手休息，这样我就不会弄脏画面了。

◆记住要在完成的画作上喷一层发胶，以免弄脏画面。

继续你的探索

见在，我们已经一起到达了所有探索的终点，该是你展翅高飞、独立作画的时候了。本次练习将鼓励你回顾自己已经走过的绘画历程，并建议你能够继续绘画下去。

戈撰写本书的目的是可以从绘画最广义的角度对绘画本身进行探究，并运用刺绣、剪刀、实物拓印、墨水、擦印和拼贴来创作绘画。我想向你展示大量不同的绘图方法，以帮助你找到属于自己的方式来享受绘画带来的乐趣。

绘画的妙处在于每个人的绘图方法和最后的成品是不尽相同的。每个完成本书所有绘画练习的人，他们也将是截然不同的。你的作品是独一无二的，因此你有理由为自己的绘画方法和独特风格而感到高兴。一幅画作不仅能描绘风景、模特或静物，还能表现出创作者的感觉——你的感觉！你应该对自己走过的绘画历程感到自豪，并确信，随着你不断练习，你的绘画能力也将得到长足的进步。

个人风格

现在，本书已经记录了你的全部——你的手迹、呼吸和你的精力，每个人都会以自己独特的方式来完成每次的绘画练习。也许其中某些作品比较相似，但没有哪两幅作品会如出一辙，这点就是我希望本书能带给你的：在每次练习中创造你独特的个人风格以及体会绘画为你带来的喜悦。我们都迫切希望自己能够拥有精确描绘事物的能力，如果你能花更多时间认真观察和练习，这种技能将得以充分发展。最终你将具备手眼协调的能力，你将能准确地描绘出你眼睛所看到的一切。但除非我们喜爱绘画，不然很难达到这个高度。假如绘画变成了一场令人痛苦的"战争"，那我想我们很快就会把它放弃掉。因此我真诚地希望你在完成所有绘画练习的过程中，你会爱上它。

找出时间绘画

我希望你能找出时间继续自己的绘画之旅，找出时间让自己获取创作灵感并让自己的画作充满创意。如同其他技能一样，只要你勤加练习，你的绘画水平就会得到进步。

找出时间绘画也许是最难的一件事。当你需要洗衣、做饭，并让工作占据自己的每分每秒和思路时，你的确很难优先为自己留出时间。所以想要进行绘画的最佳策略就是每天预留出十分钟绘画的时间，这是因为假如你计划预留一个小时、半天或一整天来画的话，你很难让绘画成为习惯。只有定期绘画，你才能获得进步。而且，随着你绘画数量和连贯性的提高，绘画对每个人而言都将不再是高不可攀。你可以在以下场合中抽出这十分钟的绘画时间：

- 边看电视边画画
- 午休时
- 上下班途中
- 打电话时

如果你未能找到十分钟的绘画时间，也可以让闹钟每天早晨提前十分钟响，从而使完成十分钟的绘画成为你每天要做的第一件事！我建议你可以买一本随身携带的小的素描本。如果你一直把这本本子带在身边，你就能抓住一切绘画的机会。

找到灵感

有时候你的确腾出了时间准备绘画，但当你坐在画纸前时，却什么想法都没有了。如果你到了这种可怕的"我不知道该画什么"的日子，我建议你可以从以下几个角度去寻找创作灵感：

感谢你花时间和我一起阅读、使用了本书。绘画能够改变、丰富和记录你在这个世界上的一切生活经历。我希望它能成为你生活中令你快乐的、宝贵的一部分。

- 天上的云
- 窗外的风景
- 你的手或脚
- 以字母D开头的东西
- 一张生日贺卡
- 你最喜欢的曲奇饼干
- 你的宠物、孩子或者亲戚
- 你梦想的度假屋
- 冬天用的围巾或夏天戴的帽子

关键在于只要你画，画什么都没关系。

关于作者

凯莉·雷蒙是一位艺术家，她在世界范围内从事各种编辑、出版和广告项目的工作。许多客户经国际委托订购她的绘画作品，其中包括《洛杉矶时报》、日本索尼公司、西班牙版《ELLE》时尚女性杂志、英国哈洛德百货公司、家居装饰杂志《ELLE DECORATION》以及《时尚芭莎》杂志。

同时，她还广泛参与了零售商业的设施布置，并与许多知名品牌合作，如伦敦利伯提百货公司（Liberty London）、哈维·尼克斯百货公司（Harvey Nichols）、施华洛世奇（Swarovski）、东京的Galerie Doux Dimanche百货公司和巴黎乐蓬马歇百货公司（Le Bon Marché）等。

"绘画实验室"系列图书

- 《创意绘画实验室》
- 《创意美术实验室》
- 《创意摄影实验室》
- 《创意橡皮章实验室》
- 《动物的创意绘画实验室》
- 《52个创意绘画实验》

《创意绘画实验室》：全书包含52种创意实践：涵盖素描、彩色绘画、版画、纸艺及混合材料的运用等，获读者五星好评，已印5次。

《创意橡皮章实验室》：全书包含20种有趣的橡皮章制作课程：涵盖纸上的橡皮章设计、织物上的橡皮章设计、其他材质上的皮章设计。美国亚马逊网站工艺美术类图书销售榜前十。

《创意美术实验室》：全书包含32个有趣的3D艺术课程：涵盖黏土、石膏、纸张、织物、彩珠及更多的其他材料运用。

《52个创意绘画实验》：这是一本超好玩、超简单、超实用，适合9-99岁任何人阅读的创意绘画书。